荣宝斋画谱

松树部分

尤无曲绘

荣宝斋出版社

北京

图书在版编目（CIP）数据

荣宝斋画谱．219，尤无曲绘松树/尤无曲绘．
—北京：荣宝斋出版社，2019.4
ISBN 978-7-5003-2159-0

Ⅰ．①荣… Ⅱ．①尤… Ⅲ．①松属–山水画–作
品集–中国–现代 Ⅳ．①J212

中国版本图书馆CIP数据核字(2019)第051726号

RONGBAOZHAI HUAPU (219) YOU WUQU HUI SONGSHU BUFEN

荣宝斋画谱 （219） 尤无曲绘松树部分

作　　　者：尤无曲
编　　　者：尤　灿
编辑出版发行 荣宝斋出版社
地　　　址：北京市西城区琉璃厂西街19号
邮 政 编 码：100052
制　　　版：北京兴裕时尚印刷有限公司
印　　　刷：廊坊市佳艺印务有限公司

开本：787毫米×1092毫米　1/8　　印张：6
版次：2019年4月第1版　　　　印次：2019年4月第1次印刷
印数：0001–4000　　　　　　　定价：48.00元

画谱的刊行，我们很拍掌欢迎。

近代作画的不读若干画谱，是例外，好像作诗词的不读唐诗三百首和白香词谱是例外一样。古人说："不以规矩，不能成方圆"这话讲出了真理。就是我们搞创作的学问要老老实实先搞基本训练，讨便宜走捷径，是不能成为大器的。荣宝斋画谱保留了中国历代画家的传统，又整顿到各时代的流派，且着重其有生活气息而制作者又�fā现代名手，可以省去请他们，水平大大超过旧谱，以此，值得欢迎，值得介绍，祝谱学的新生，说画学大发展！

陈毅 [印] [印]

一九六三年一月

尤无曲 （一九一〇—二〇〇六）

江苏南通人。名其侃，号陶风，晚年自署钝翁、钝老人，以字行。斋号有古素室、后素斋、光朗堂等。尤无曲诗、书、画、印兼善，且精通园艺。五岁习画，一九二九年秋考入上海美术专科学校，一九三〇年为追随黄宾虹、郑午昌诸先生转入中国文艺学院，同年加入蜜蜂画社。一九四〇年拜京派领袖陈半丁为师，一九四一年冬在京举办个展，得齐白石赞许，一九四三年齐白石为他亲订润例。一九五二年归隐故乡南通，沉潜磨砺画艺几十载。一九五六年山水画入选第一届全国国画展览会。一九七八年在改革开放的新历史时期，尤无曲先生奇迹般地焕发出艺术的青春，三上黄山，古稀变法，突破前贤，创泼写结合的新画法。一九九九年尤无曲创立『笔墨水融』说，在二十一世纪到来之际，将中国画用水的理论和实践发展到一个空前的高度，对二十一世纪中国画的发展和走向产生了不可估量的影响。

二〇〇五年央视《人物》栏目播放大型纪录片《水墨大师——尤无曲》，荣宝斋出版社出版《荣宝斋画谱》第一八〇辑尤无曲绘山水部分。二〇〇六年荣宝斋出版社出版《尤无曲画集》，画集展示了尤无曲长达九十二年艺术创作的代表作，堪称人类文明史上空前的奇迹。二〇〇八年荣宝斋出版社出版《近现代篆刻名家印谱丛书——尤无曲》。二〇一四年河北教育出版社出版《艺术巨匠系列丛书——尤无曲》。作品被故宫博物院、国家博物馆等收藏。

尤无曲

万千变化自然成

远山

松是中国画常见的题材，历代画松名家众多，山水画家尤甚。无曲老人以山水画名天下，画松更是一绝，有人说二十世纪中国画要说单项擅长的话，齐白石的虾，徐悲鸿的马，黄胄的驴，和尤无曲的松，无疑是可以得到公认的。无曲老人有诗云：

『自古画松妙手多，清奇古怪见婆娑。老夫兴到也涂抹，留与后人评若何。』

无曲老人自幼画松，育松。现存他五岁的童年画手卷《龙马精神》，神态各异的马在松林中嬉戏、奔跑，画马和画松已见功力。无曲老人自幼就和松结下不解之缘，七八岁时，有花匠来家剪扎松盆景，他就喜欢边上看，花匠走后，他试着扦插剪下来的枝条，养松的历程，这一保持了终生的习惯，滋养了无曲老人的身体，令他得享天年。

一九五二年，无曲老人回南通工作后，大力培植五针松和小叶罗汉松。他从育苗开始，养护、剪札、到最后盆景成型，这个过程往往需要二三十年，甚至更长时间。因此无曲老人对松的成长规律了如指掌，在养育花木的过程中，花木的生命形态，节奏、韵律、自然的艺术元素（主宾、疏密、聚散、曲直、藏露、远近、纵横、枯荣、色彩等）渐渐融入心灵，成为他绘画创作取之不尽的艺术素材。

无曲老人诗云：『童颜不老翁，坐对五针松。缘结诗书画，灵犀一点通』。培植花木和盆景造型是无曲老人中年之后到离世前的独特的艺术实践，是无曲老人画松的自然基础。

无曲老人七十岁后三上黄山，开始了他古稀变法的历程。黄山四绝：奇松、怪石、云海、温泉，奇松为四绝之首。初上黄山，画了几本写生稿，其中就有本谱所刊的黄山松写生，这些松树或雄健，或飘逸，或浑厚、或清润，或怪异、或凝重，道劲、苍秀，构图明快、清晰、自然。

无曲老人并不满足于手写生，更看重心写生。他说：『对景写生固能得其形，然而中国画尤贵乎神韵，会心之记忆为第一要领』。『会心之记忆』，就是『心写生』，这是他的独特见解。无曲老人在黄山带回一株半尺高的松苗，培育造型十九年，成盆景并写成画，以诗为证：『大块余心事，黄山得一松。盆栽饶古意，仍是悬崖风』。此景此画可以说是无曲老人在黄山『心写生』所得，也可见无曲老人对黄山之深情。

古稀变法后，无曲老人的山水画风貌大变，画松风貌同样大变。本谱画作，除写生画作于三上黄山期间，其他绝大部分是三上黄山后的作品，这些作品得山川神韵，自然、高逸、雄伟、苍劲、奔放、黄山『心写生』的影子亦在其中。

无曲老人笔下的松，千姿百态，千变万化，《清泉石上流》：崖下有泉，泉上挂松，响彻长空，树欲飞势，叶叶成风。松石泉三位一体，石居高，而下部虚出，泉色淡，妙在有无间。连通上下，构成整体，只能是松。画松针大多用篆法，针针道劲。九十五岁时画的《风松》《古松》《雨松》《雾松》四屏条，体貌伟岸，大气磅礴，墨色饱润老辣。尤其风松，在狂风怒号下卓然而立，挺拔洒脱，凭着松针书法用笔轻重折转，把狂风表现的淋漓尽致。画谱中的册页小品，小中见大，气象万千。无曲老人自幼年开始就胸有真松，三上黄山后，更是胸藏万松。在他的笔下，松风、松格、松姿、松态、松气，皆信手写来。古松、幼松、虬松、逸松、秀松、翠松、雾松、雪松、果松，层出不穷，幅幅自然真实。『似八大，非八大，有意无意之间』，这是无曲老人一幅画的款识。似，是继承，非，是创新。这个款识凝结了无曲老人博采众家、融合自然和艺术创新的追求，在他的画作中得到充分体现。

无曲老人古稀变法后，把用水放到和笔墨一样的高度。笔、墨、水各有独立的功能，不可互相代替，但三者必须组合、融合，才能创出国画的艺术形象和魅力。三者关系中，水处于中心地位。基于这样的认识，无曲老人创造了泼写结合的画法，成为无曲老人古稀变法后的主要画法。这种画法的基本原理，无曲老人也用在画松上，这正是无曲老人画松千变万化的艺术奥妙所在。

无曲老人学画者众，市面上画松的好范本寥寥。此画谱内容全面，所收作品有写生，有写意；有丈六巨制，亦有盈尺小品。画作平正通达，疏松放逸，用笔自然天真，有清和宕逸之趣，缥缈变灵之机，繁密处错落有致，疏淡处虽寥寥数笔，却笔笔写上气象万千，实为画松画谱之典范，确实可流传后世。

目 录

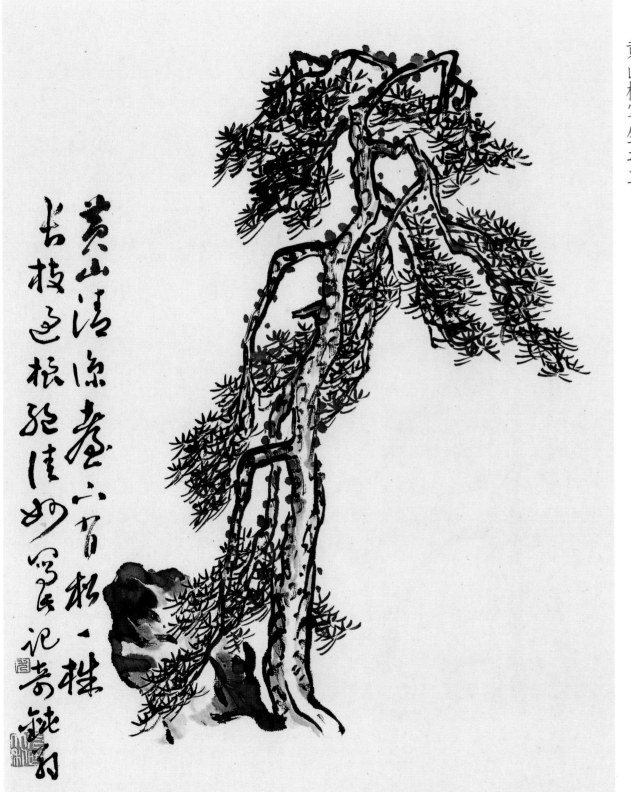

黄山清凉台
古枝上曾松一株
根枝豆根於佳妙
写生记
奇钝翁

始信峰松六会
見清松辛玉初
奇钝翁

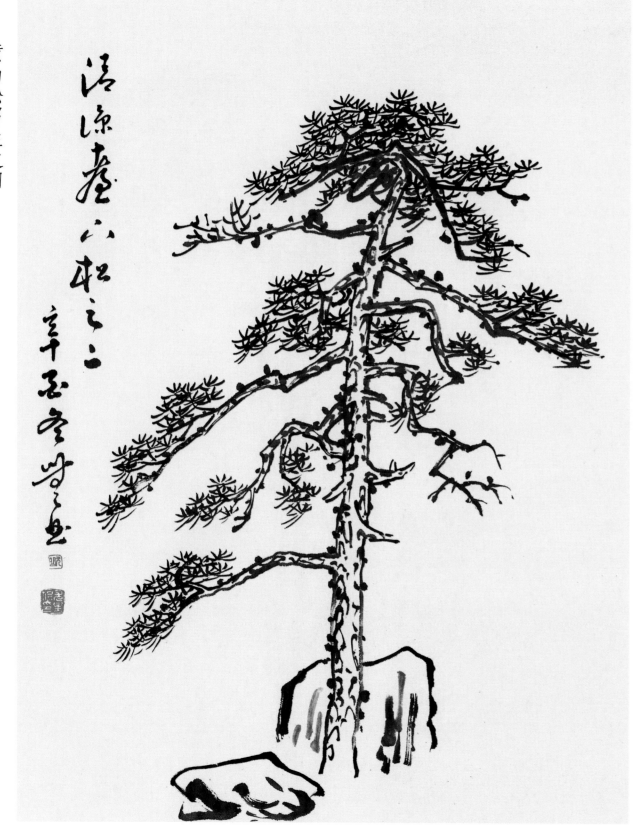

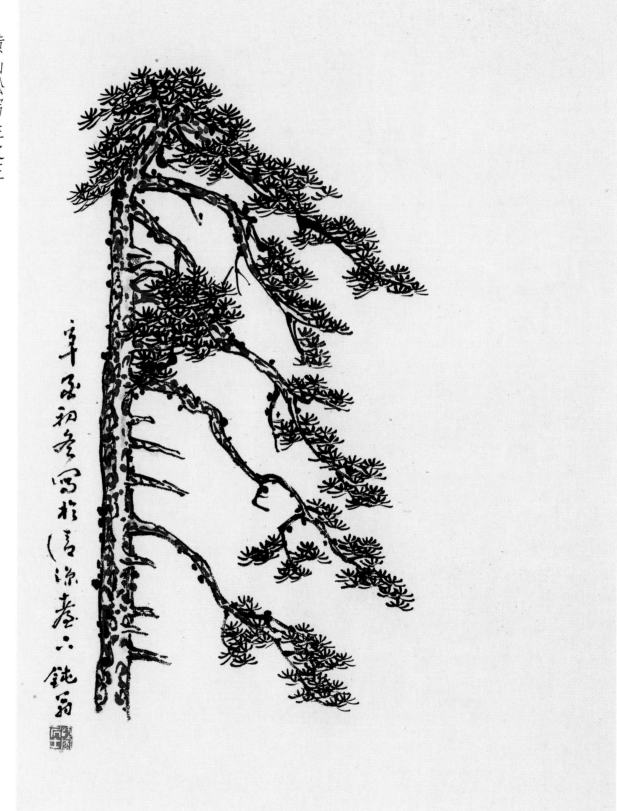

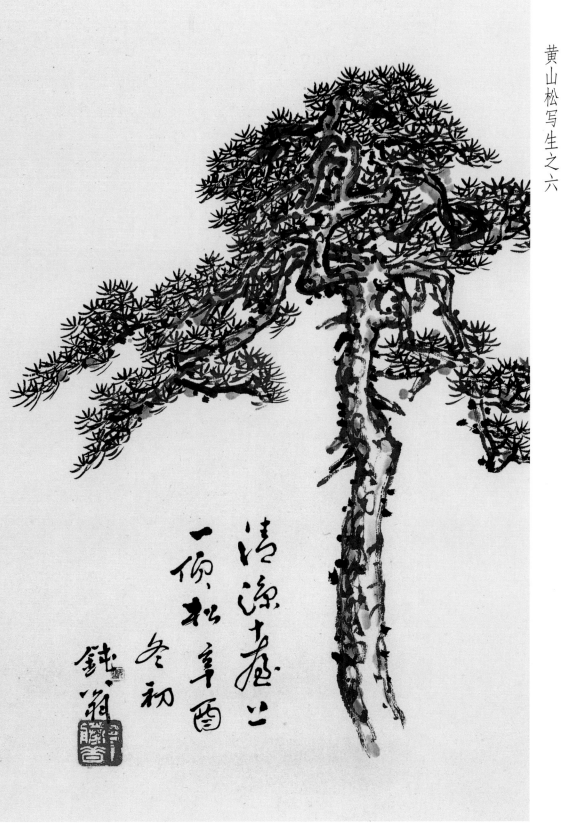

黄山飞来峰石罅中所见
辛酉冬月黄山壁写何幸丑有二晚

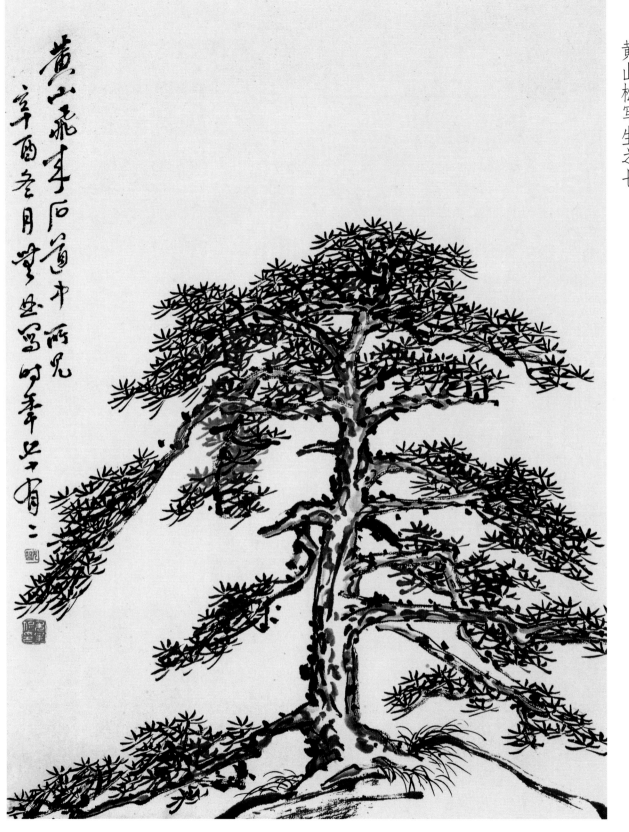

黄山西海营中所见 钝翁

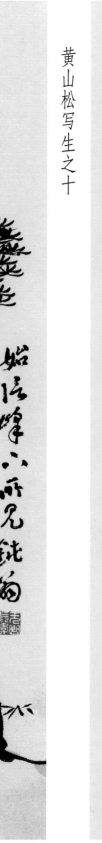

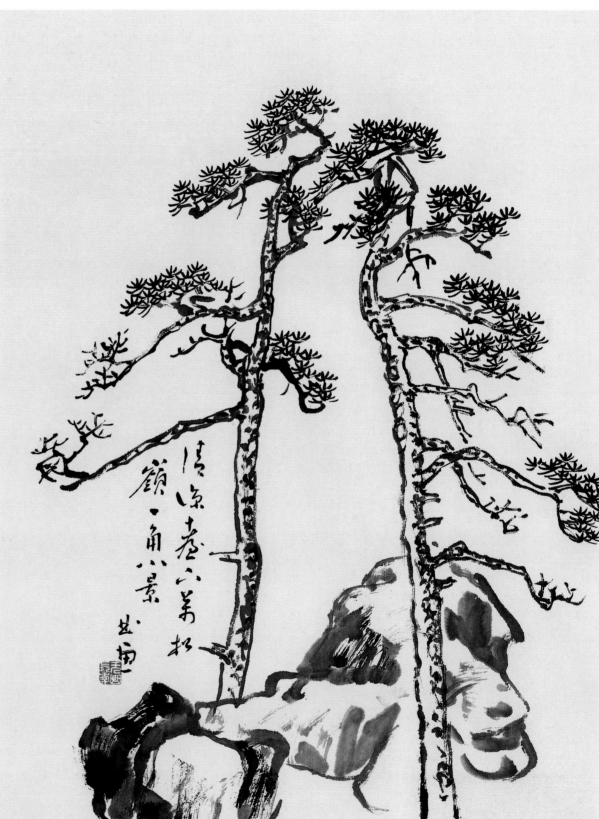

始信峰六师兄铁勾

清凉台六弟松

岭一角八景

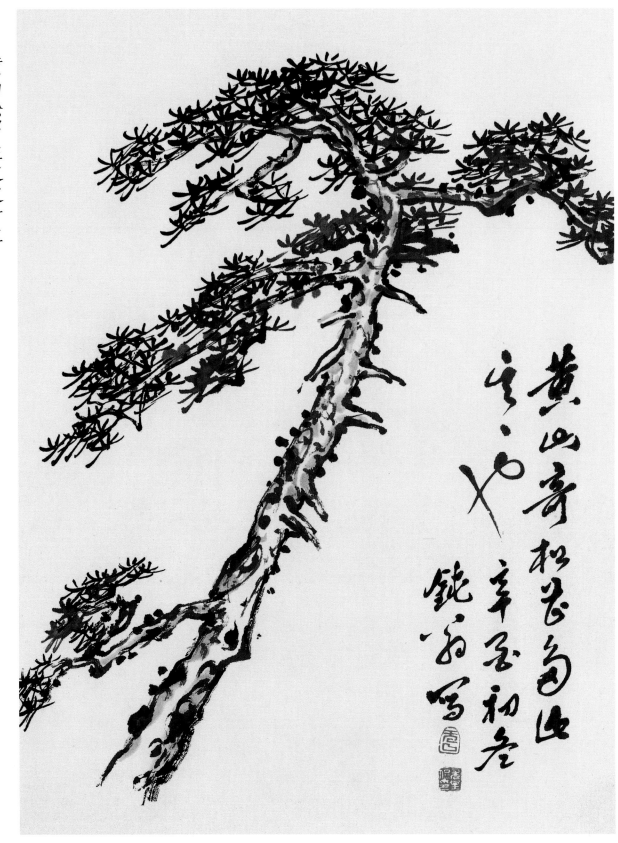

黄山奇松老龙以

辛巳初冬

钝斋写

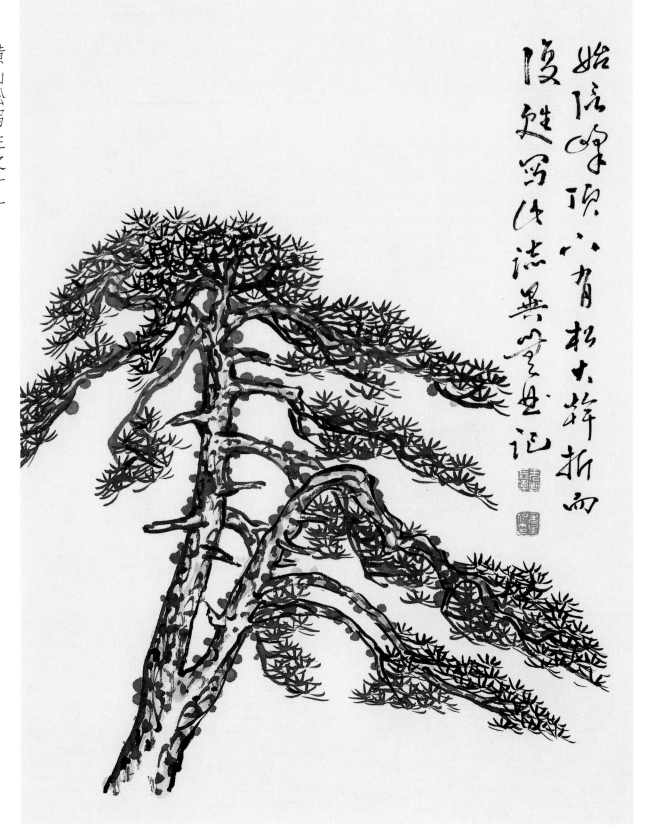

始信峰顶八月松大干折而

复生写作类如笔生记

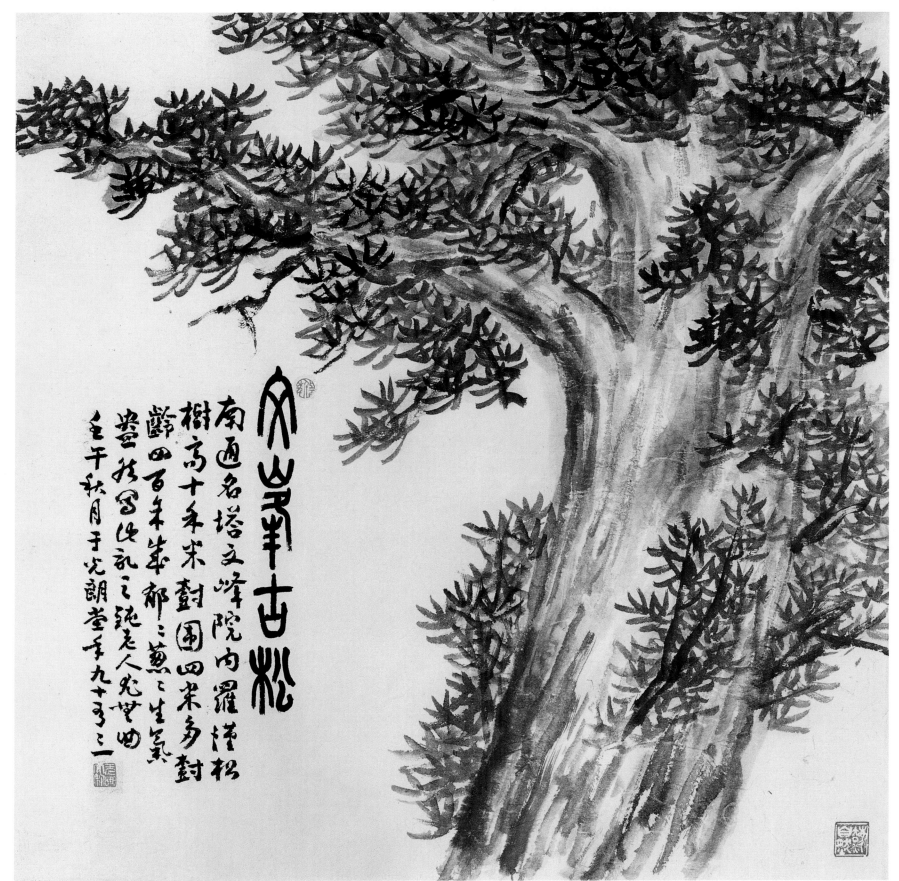

文峰古松

文峰古松
南通名塔文峰院内羅漢松
樹高十米宋對圍四米多對
齡四百年羋郁三蔚之生氣
蓊然寫此記之绝老人光燮田
壬午秋月于光朗堂年九十有三一

七

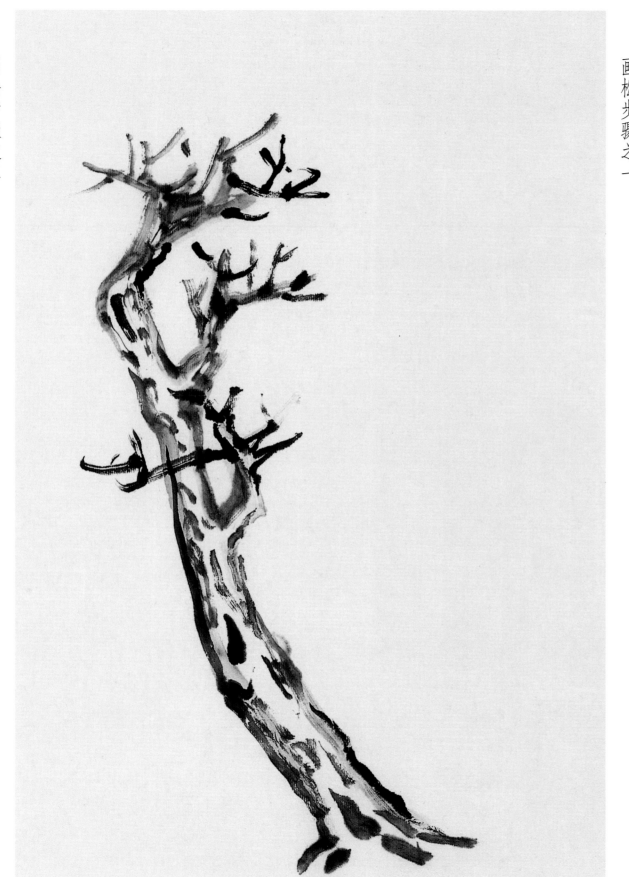

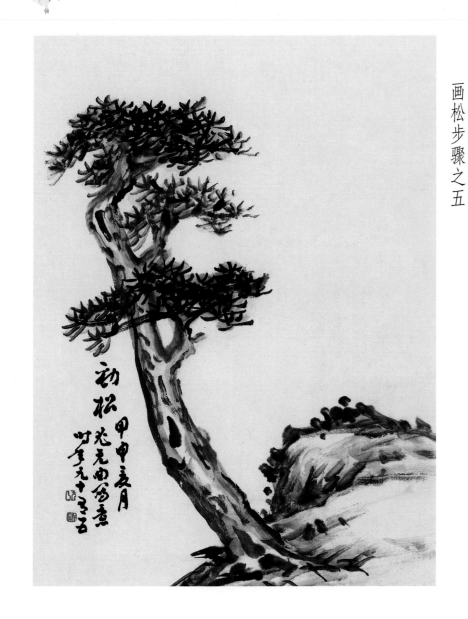

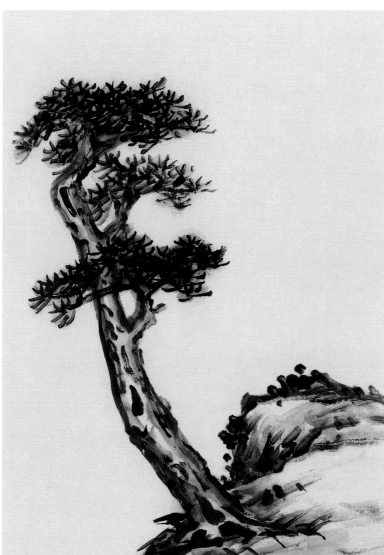

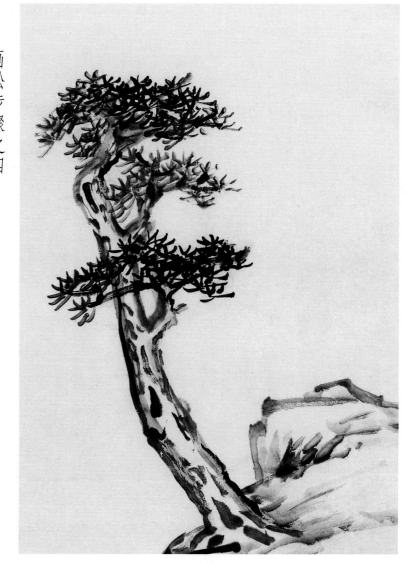

画松步骤之五

画松步骤之四

画松步骤之三

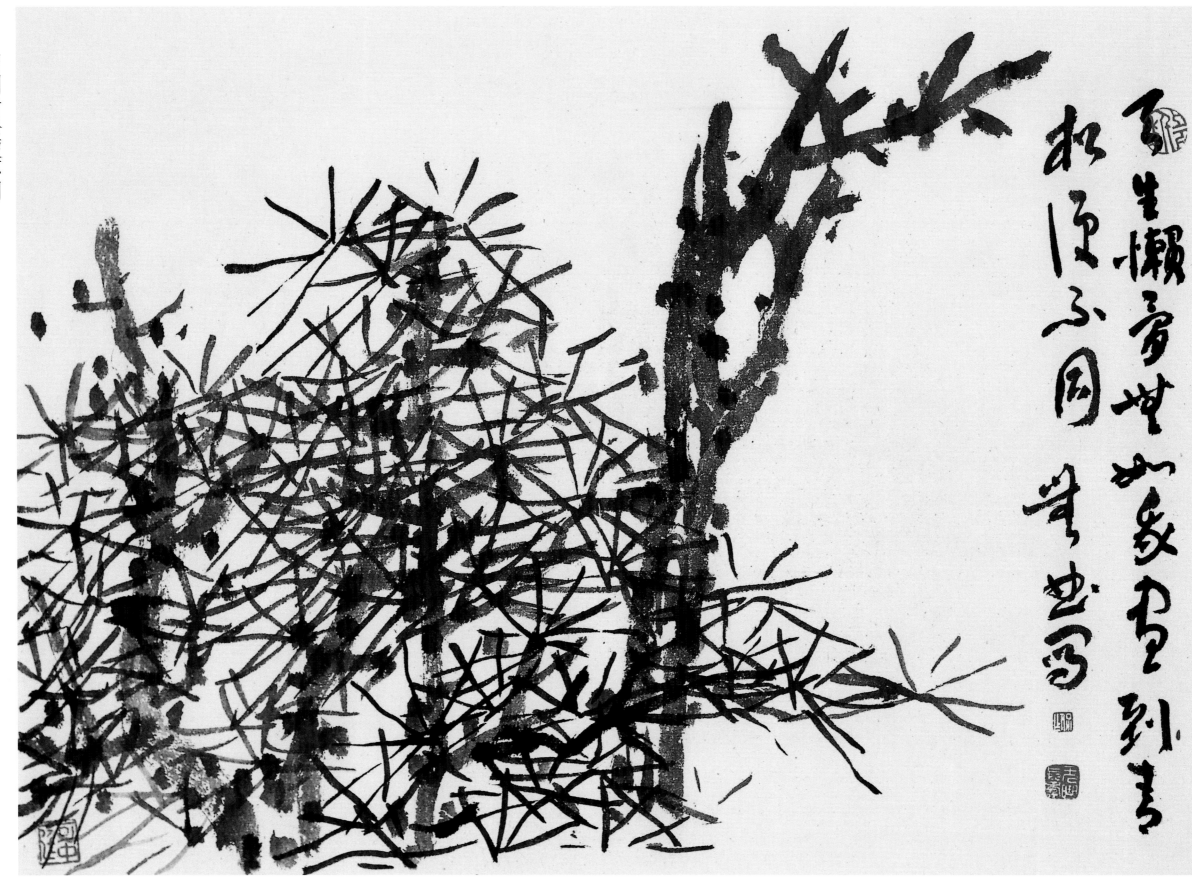

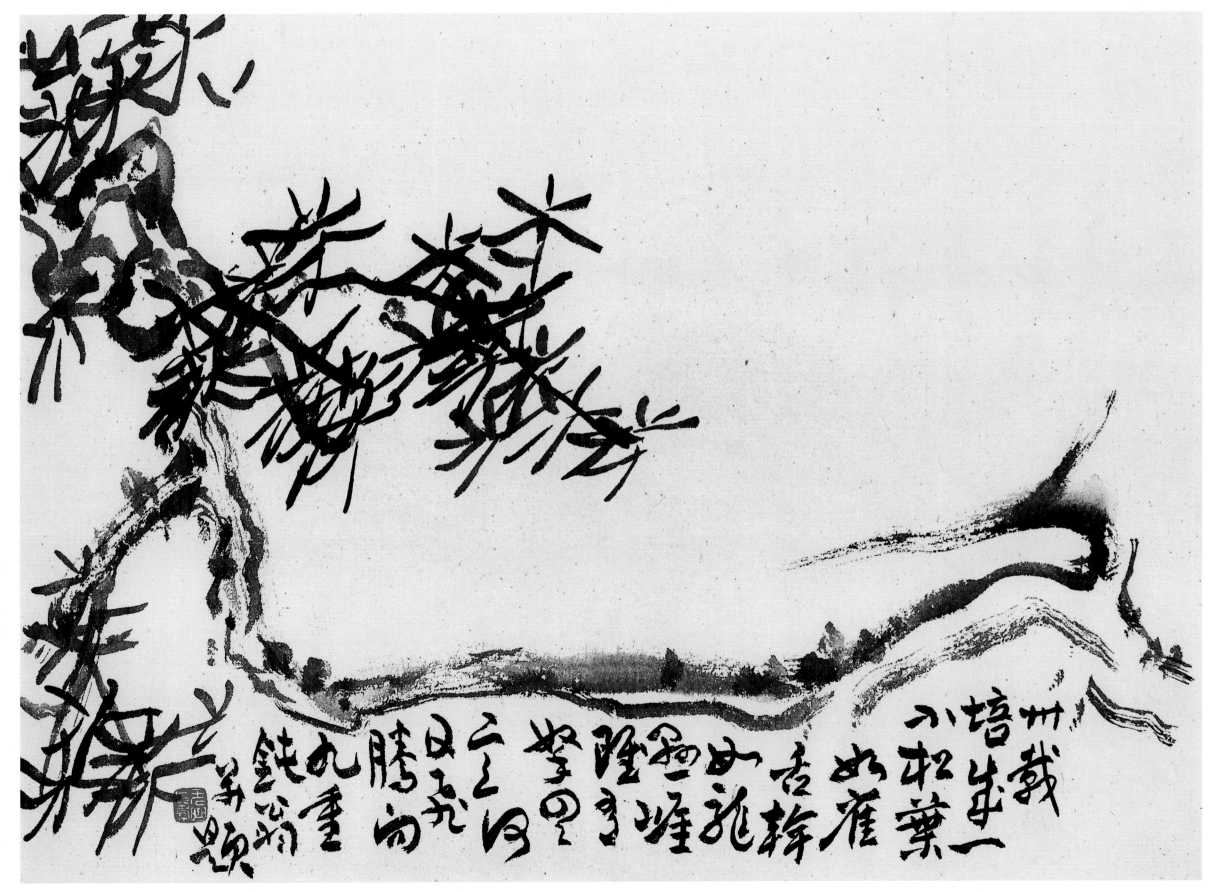

叶如雀舌干如龙

二

西风半醉更精神

東羊之下似乎早春西風本更精神蓋花隐養色深情不見老人之孤芳自賞雲枋赠余紀冊石與寫之冠軍

一三

逸

一三

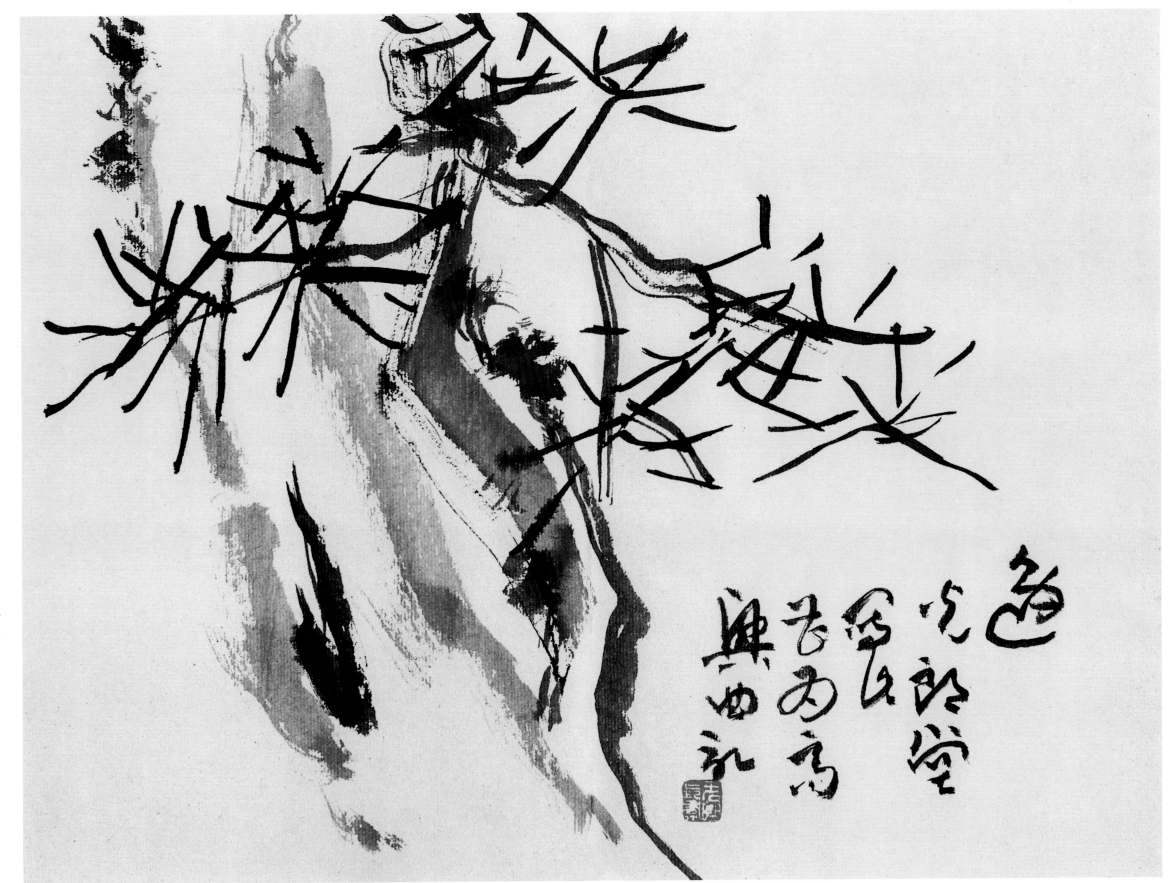

青翠若滴

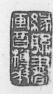

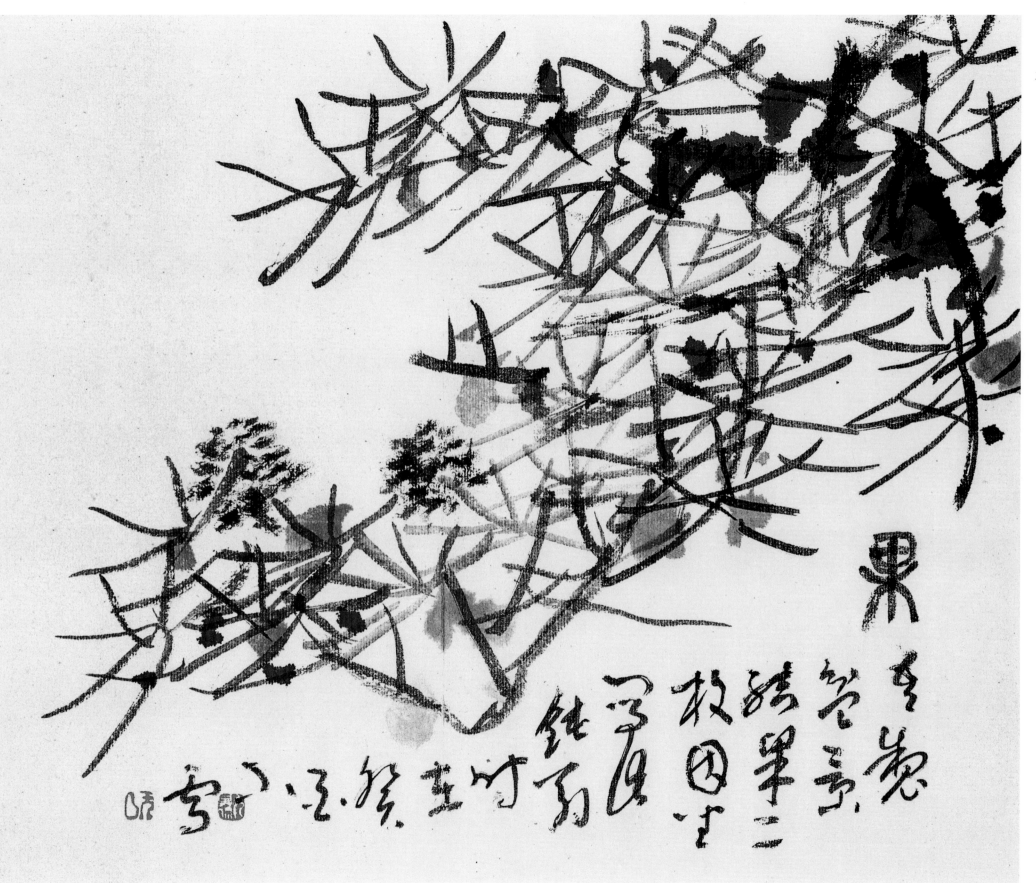

一五

六朝
遗松

己巳冬
月甘世
写於素
俊时素卯
时秊

老缶 印

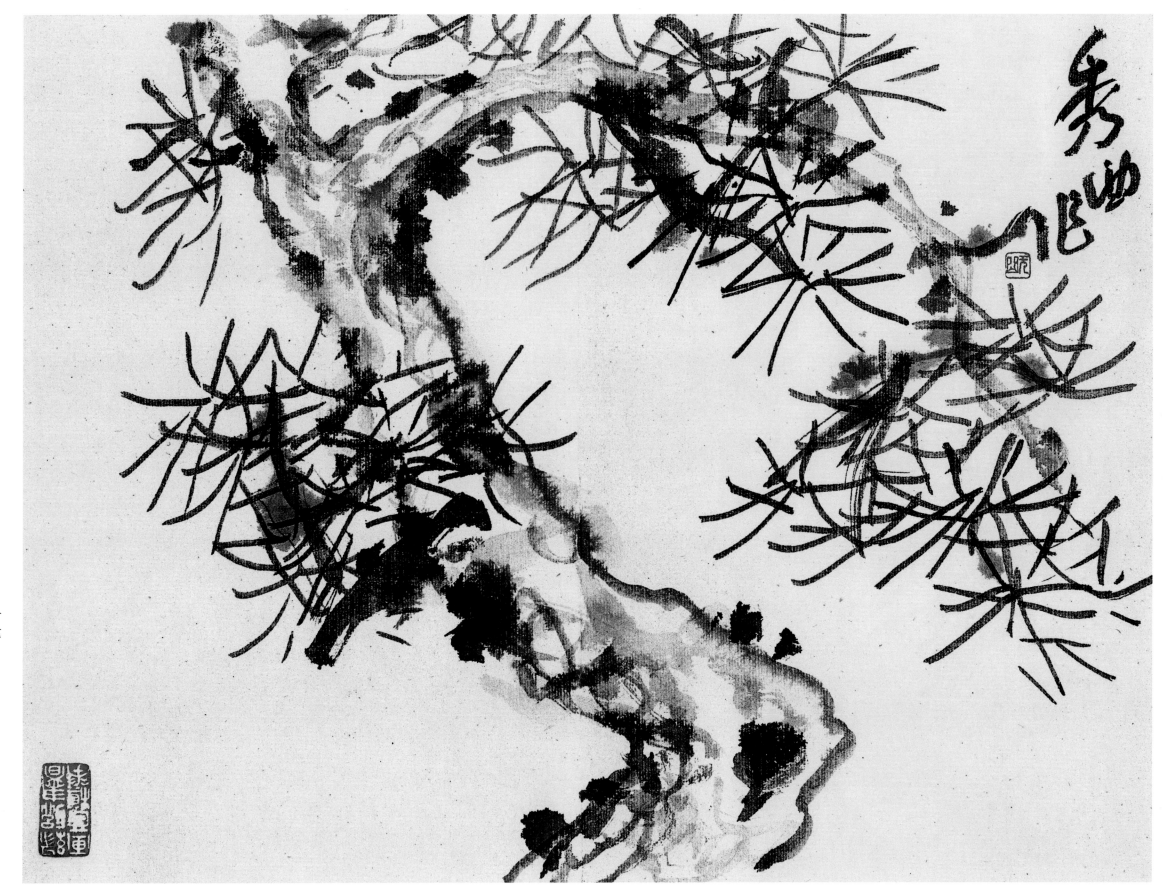

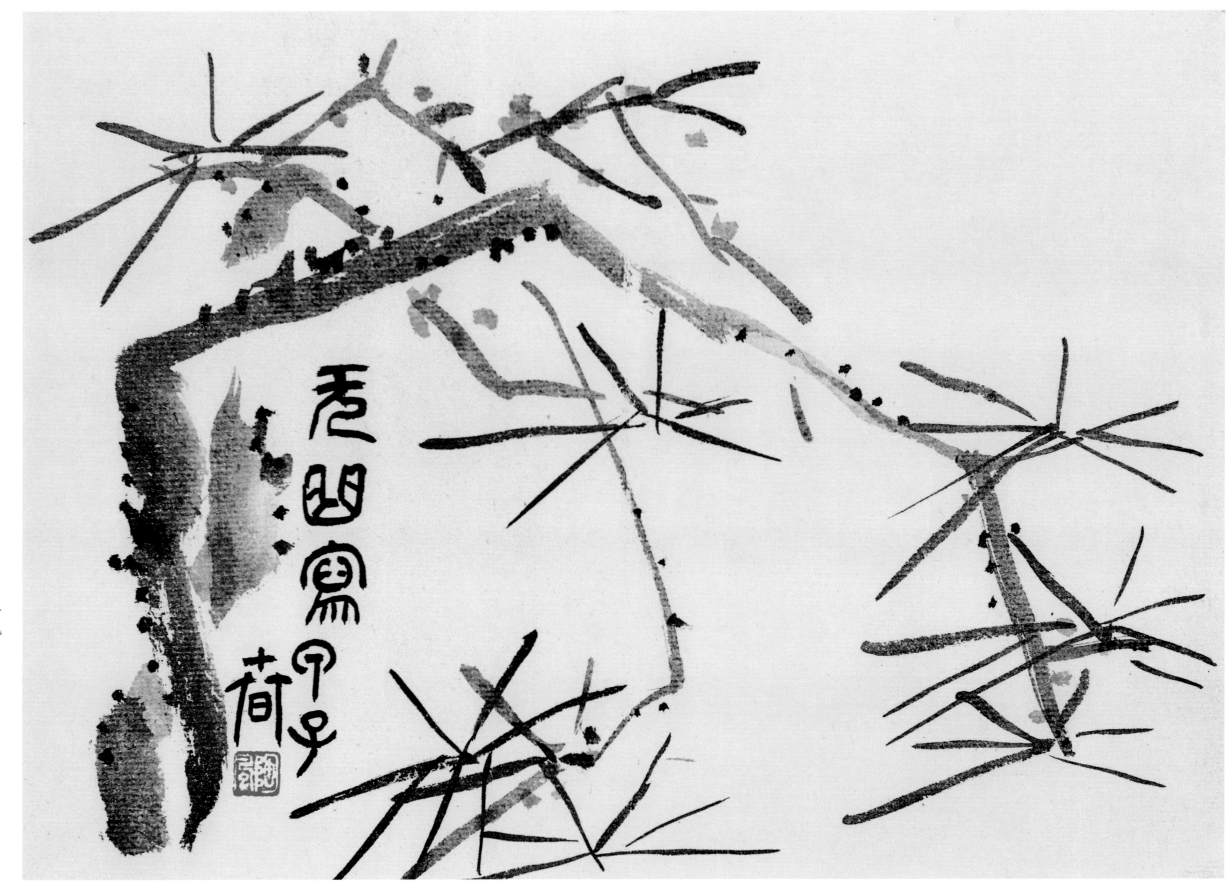

黄山雾松

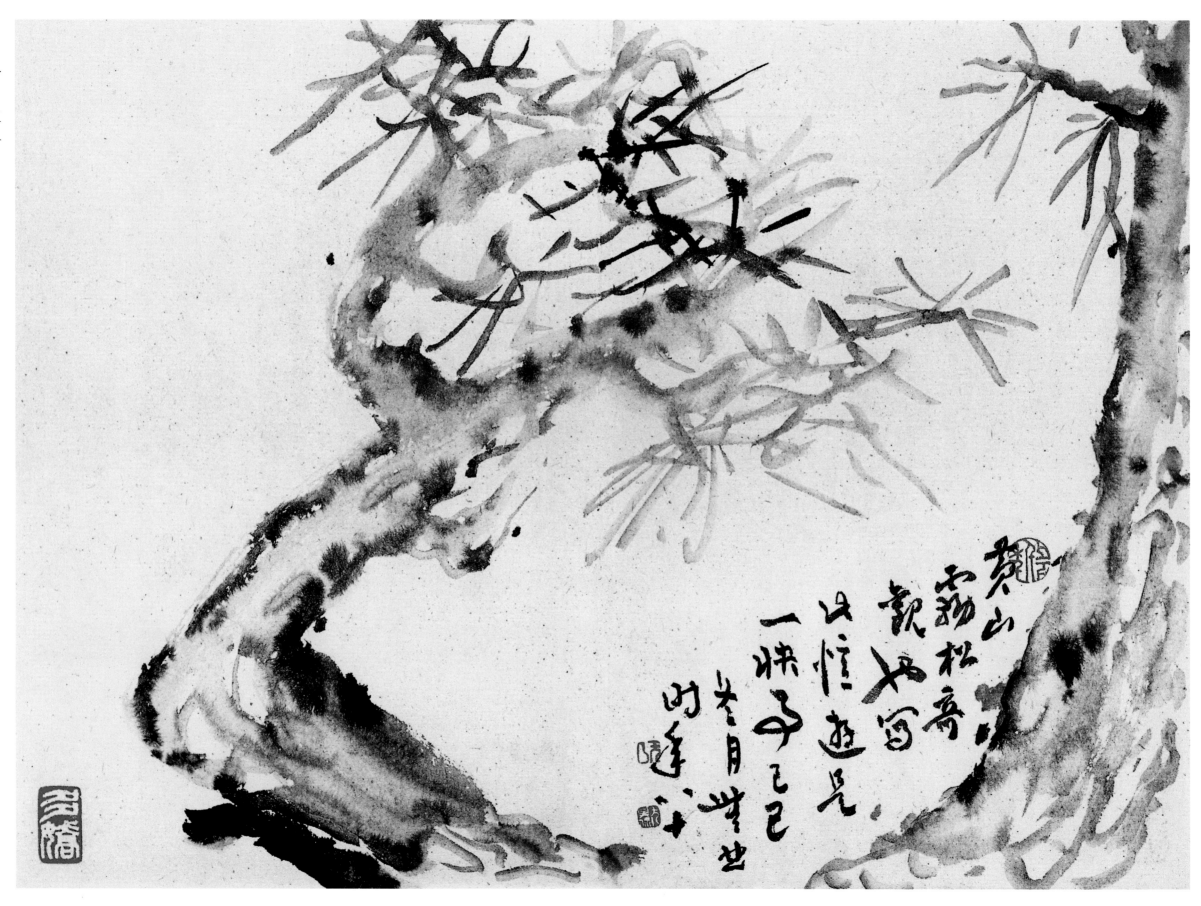

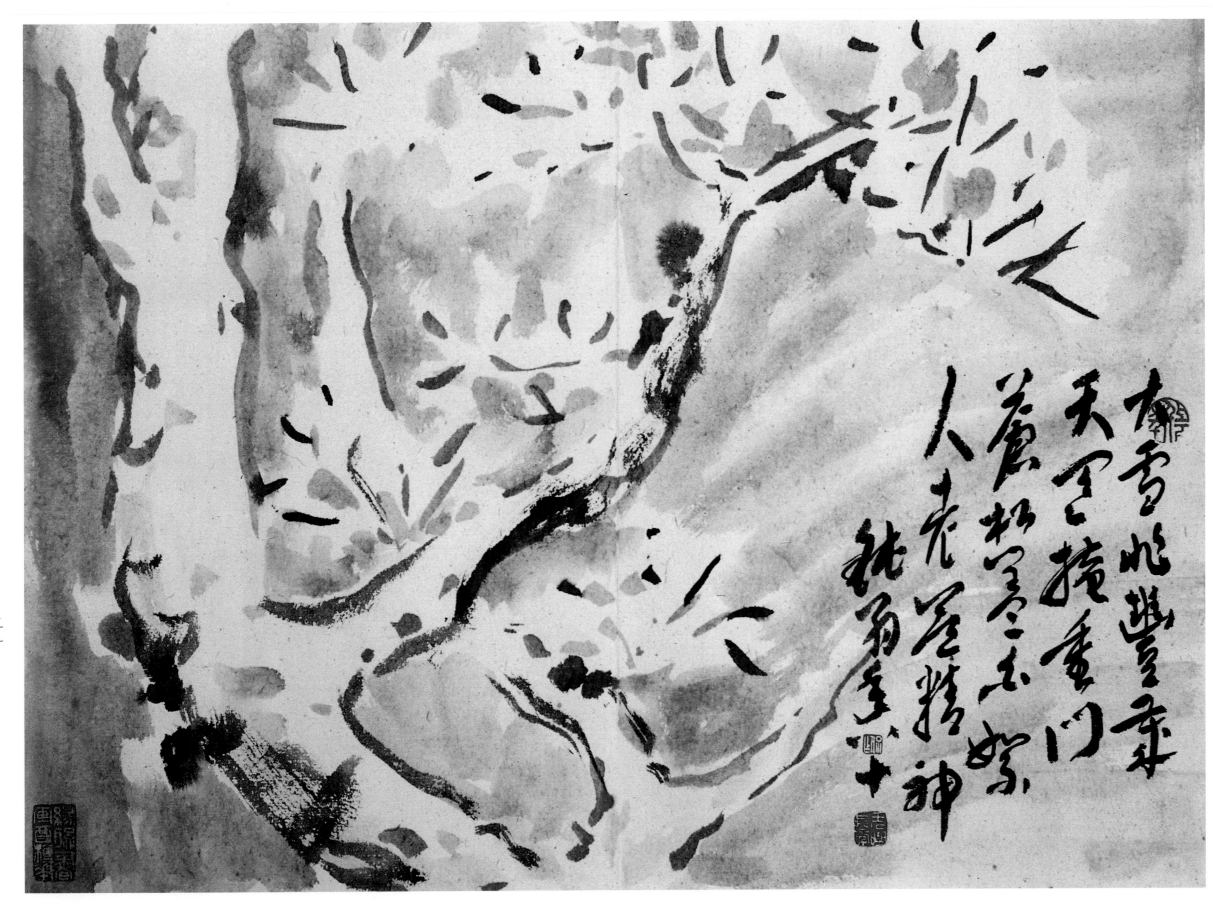

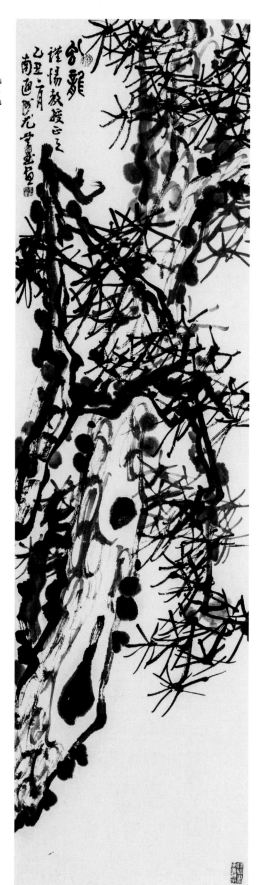

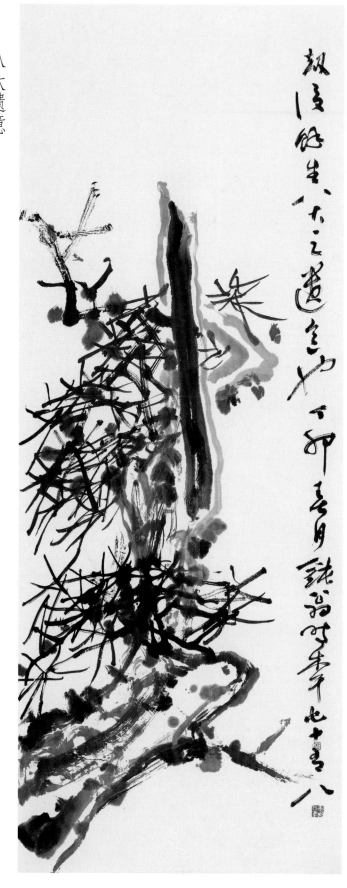

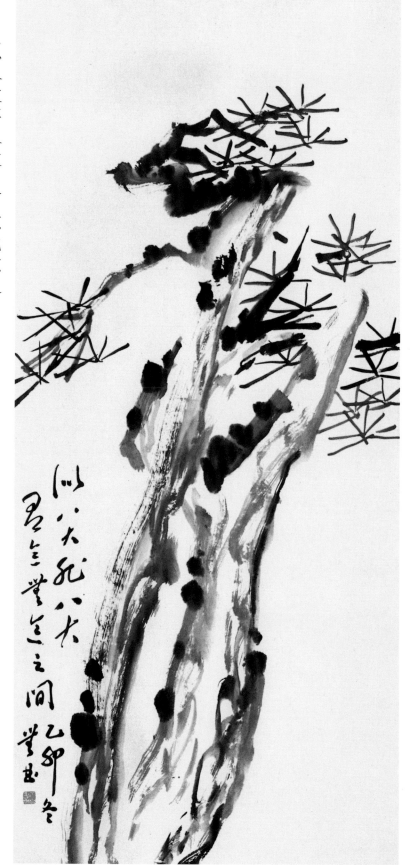

似八大非八大，有意无意之间

八大遗意

虬龙

二二

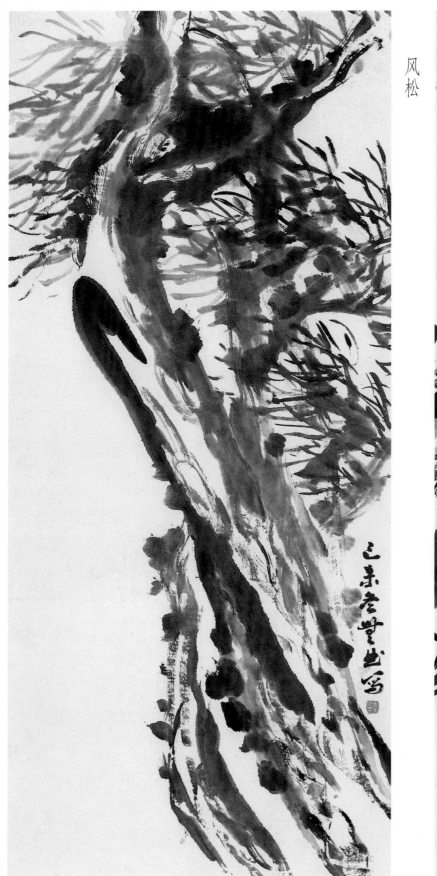

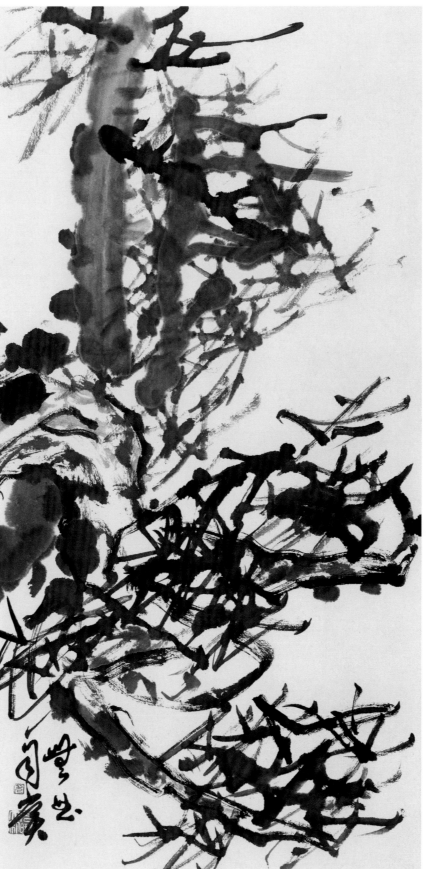

风松

虬松

虬龙

松石寿长

松劲石坚

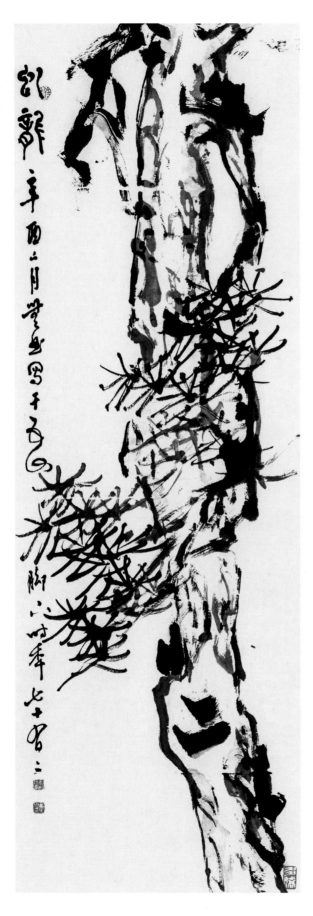

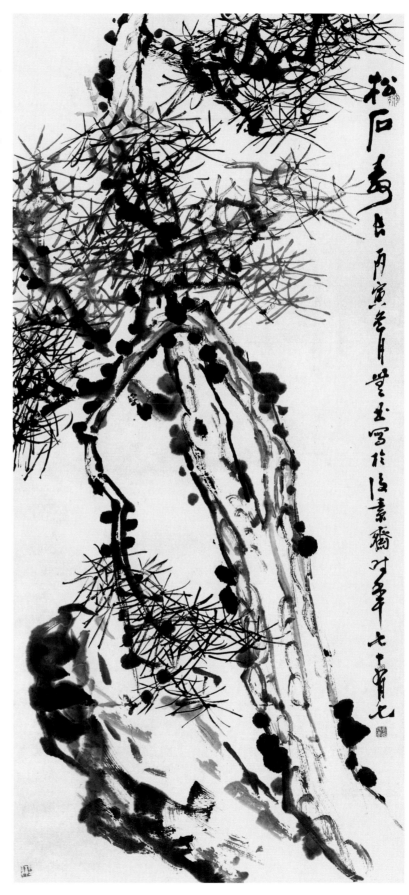

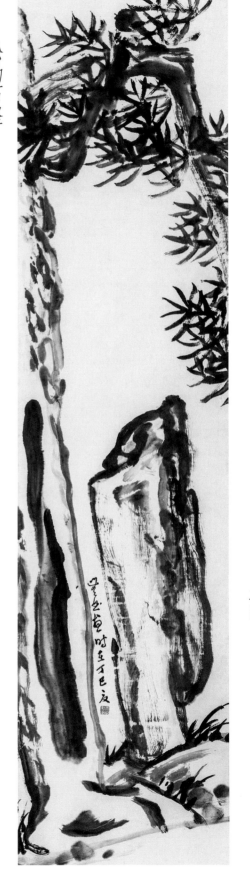

二四

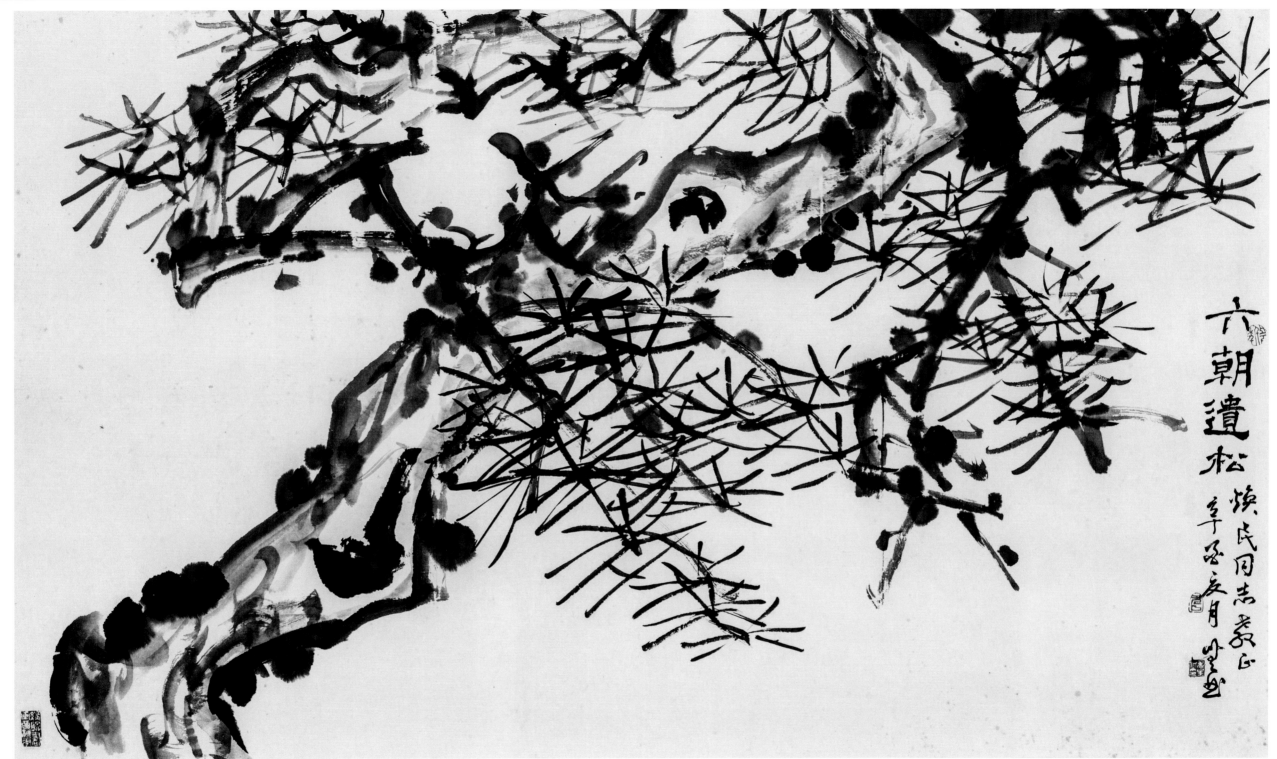

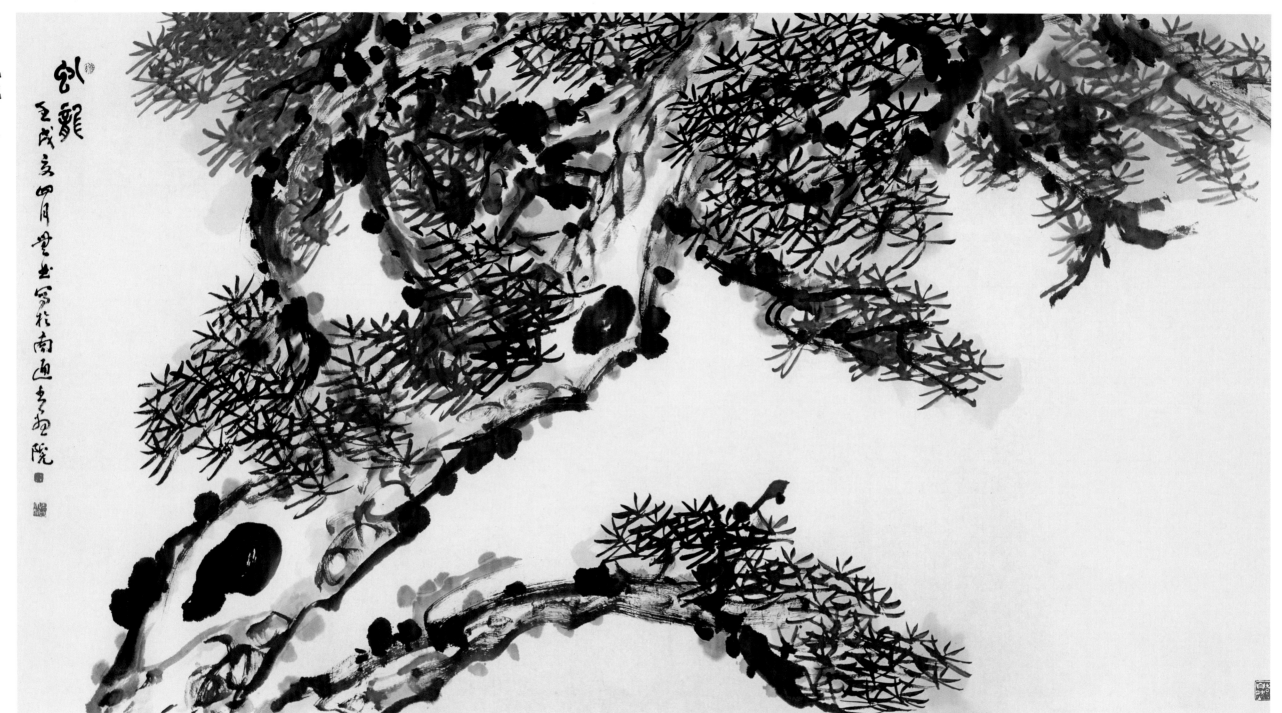

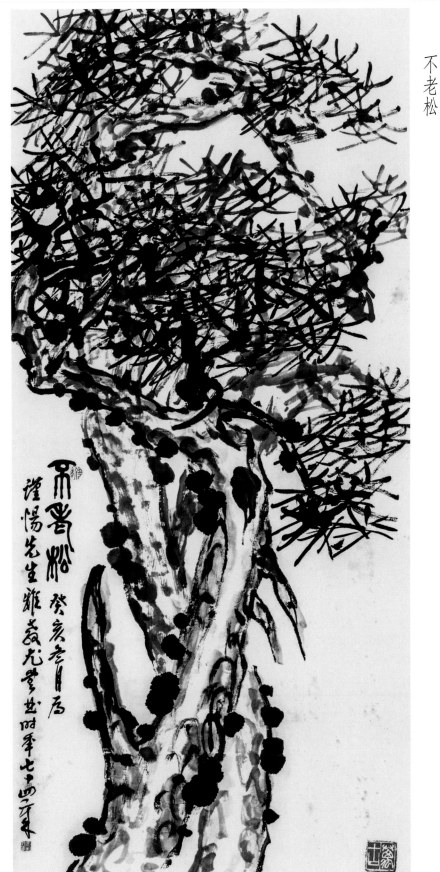

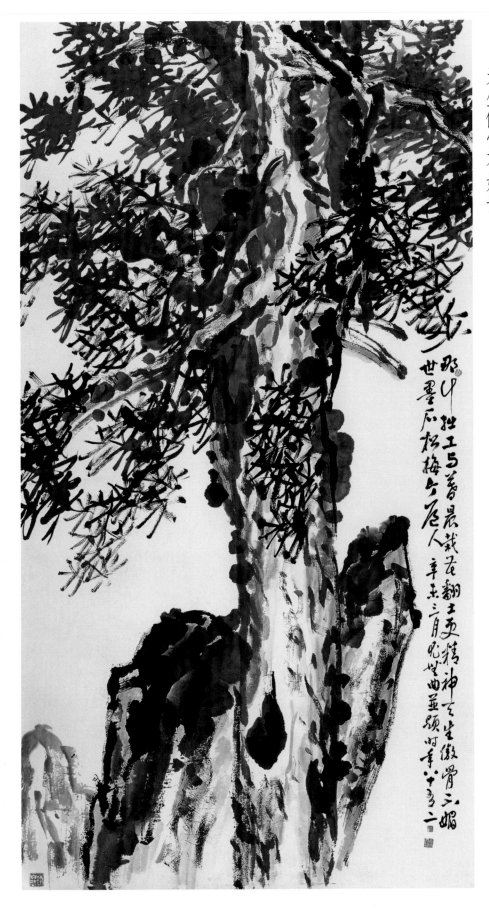

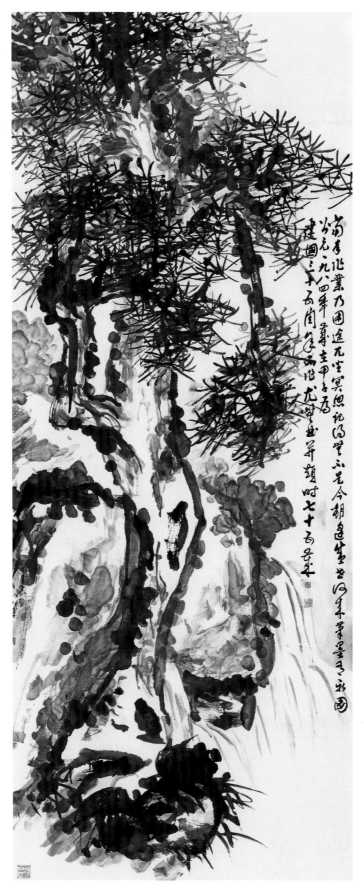

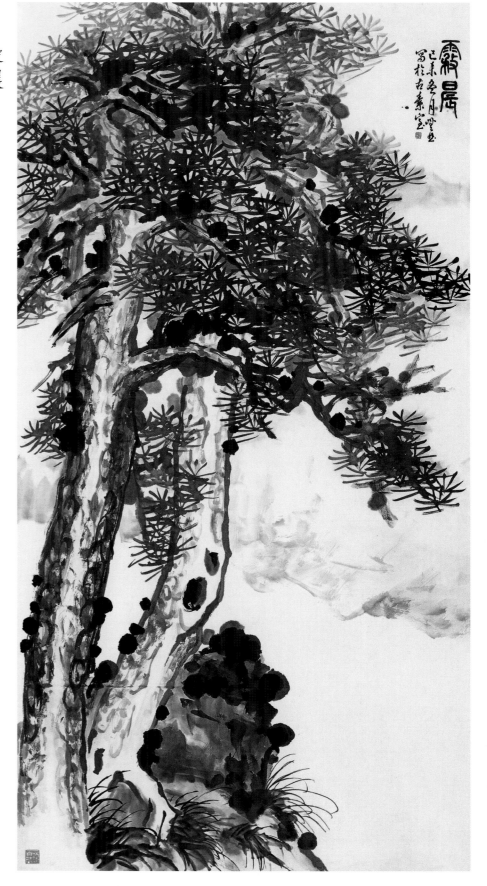

笔墨有新图

雾晨

南孝北业乃因途无坚冥思记得墨不老今胡适望世囿不知墨云木图
分元一九八四年尊主甲子丙健国三卅百间夕画此尤夸此岂韻时七十百余余

霜居
己未冬月墨边
写於古素室

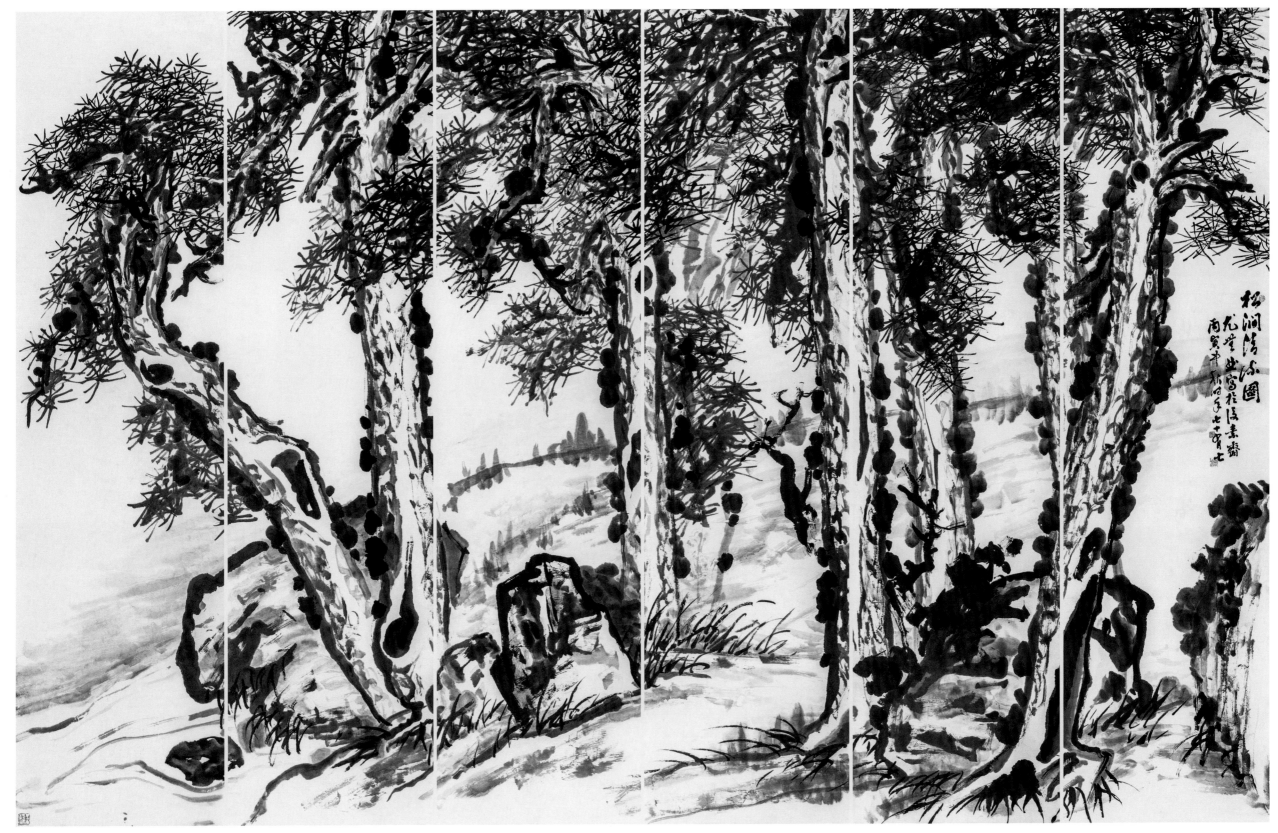

松涧清流图

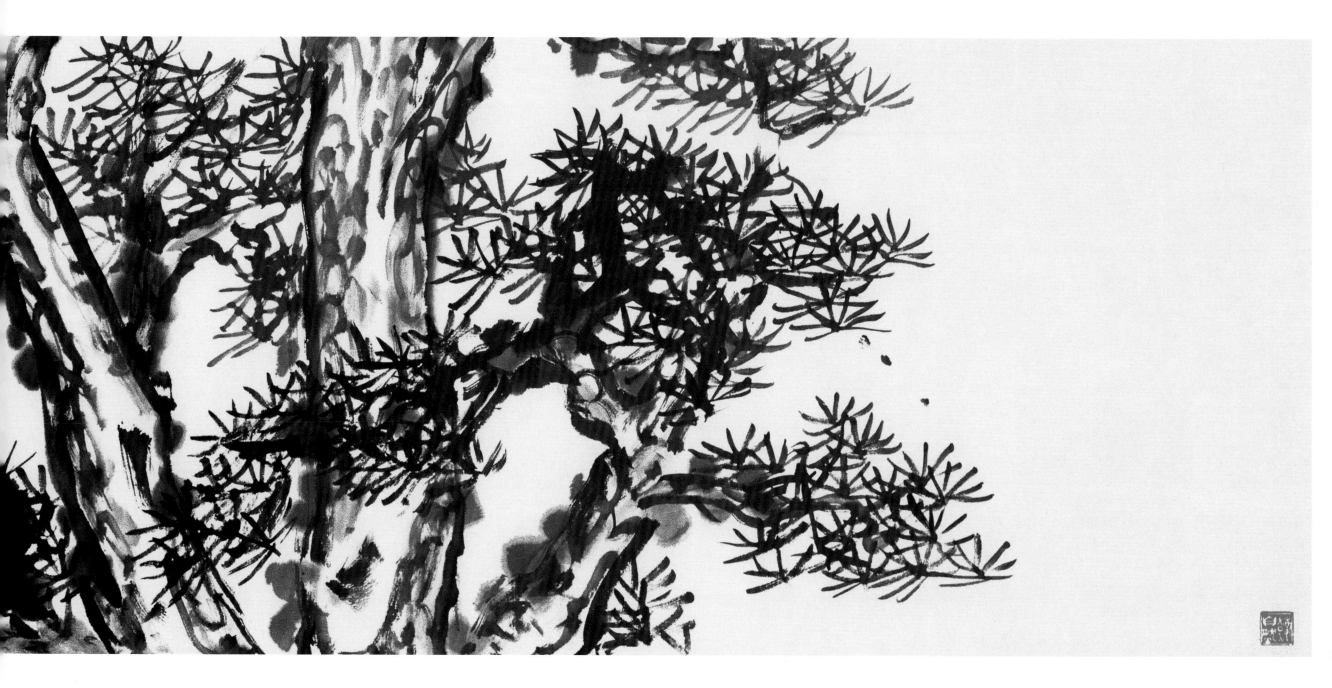

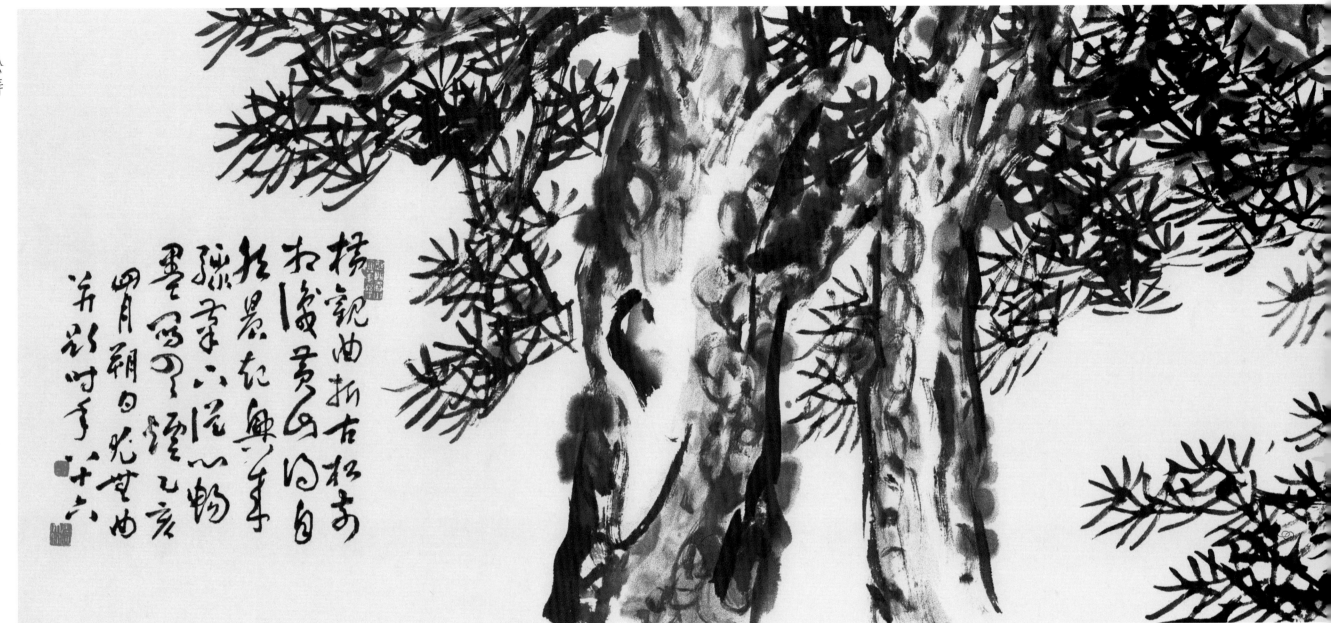

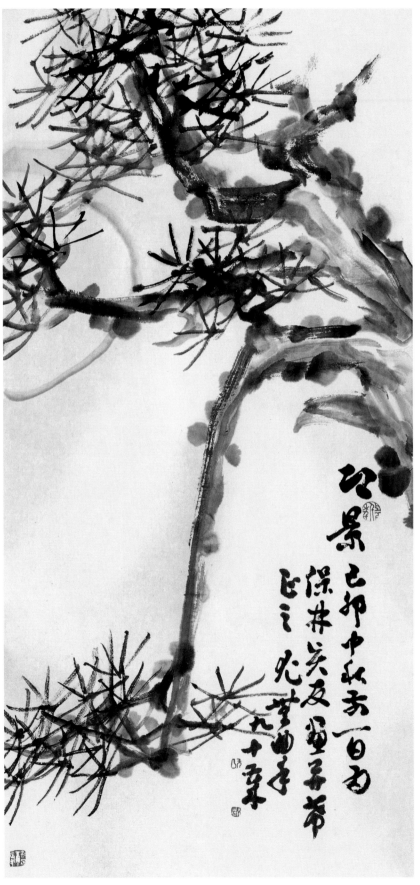

明月松间照

清泉石上流

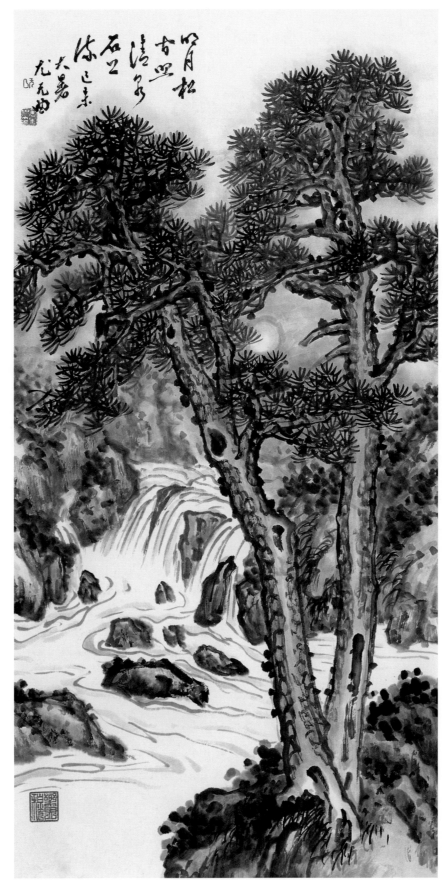

明月松间照清泉石上流
乙亥中秋写句
钓叟漫□
老□□

明月松间
古□
清泉
石上
流之句
大苦
尤无也

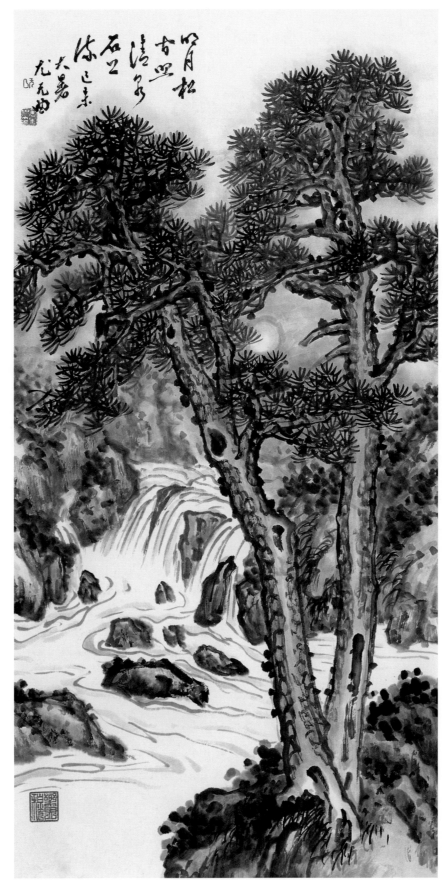

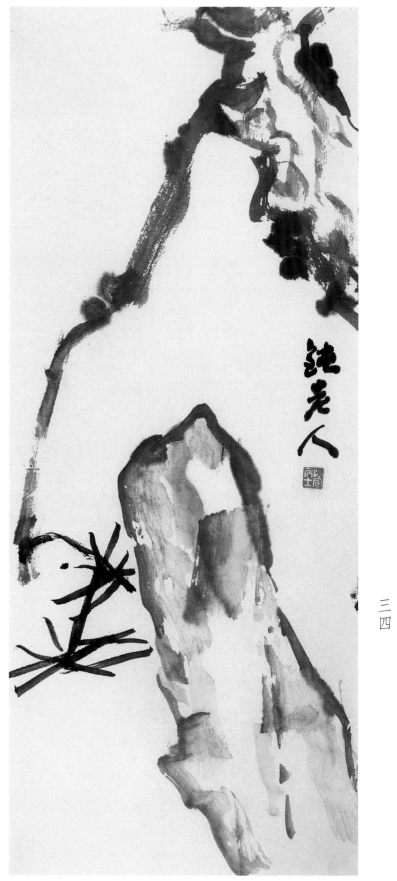

钝老人

长青更胜一时芳

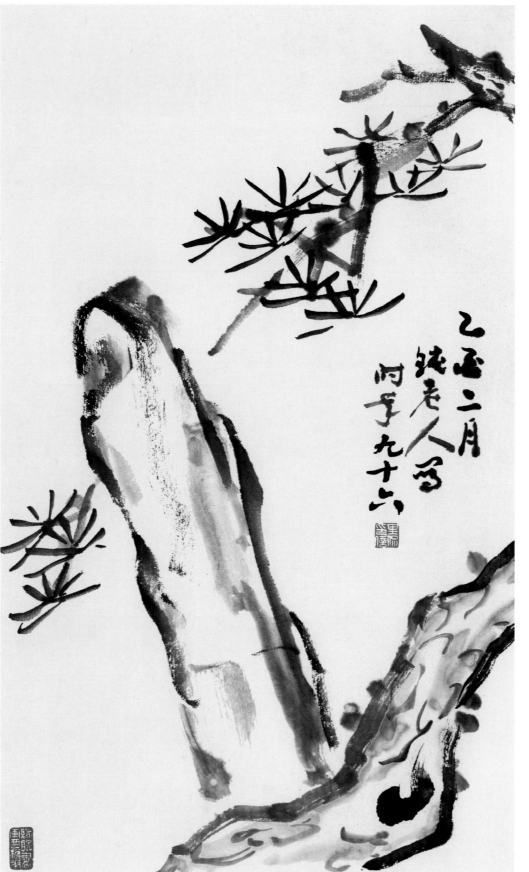

乙酉二月
钝老人
丙子九十六

略似八大山人

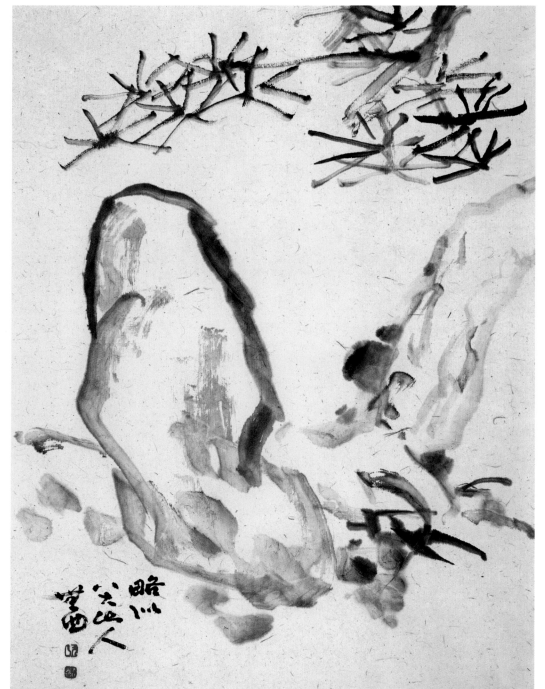

略似八大山人

庚辰夏月拟天池冲菴
八大山人笔法

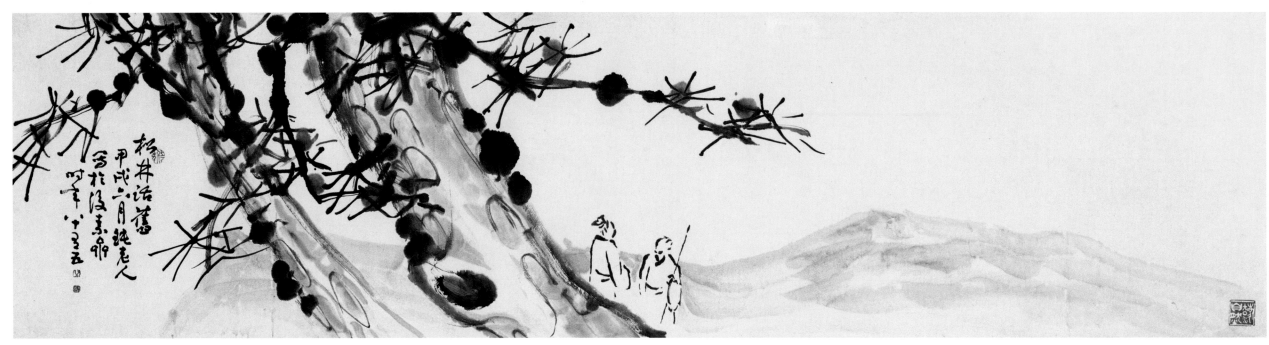

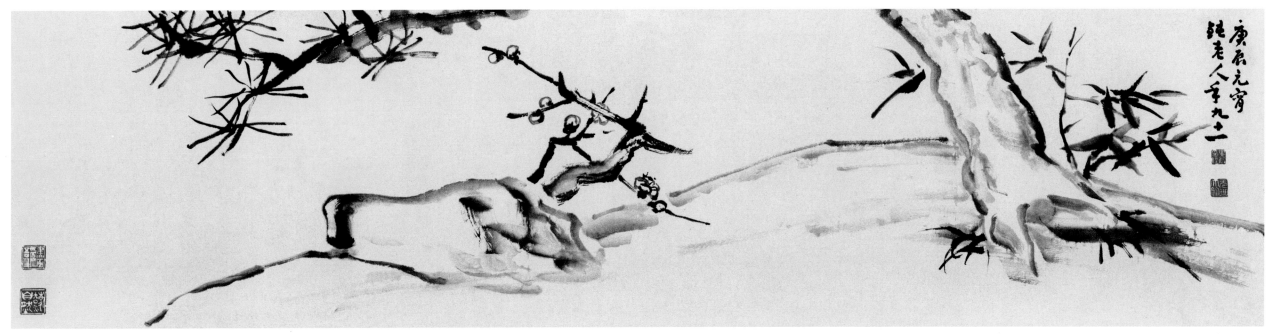

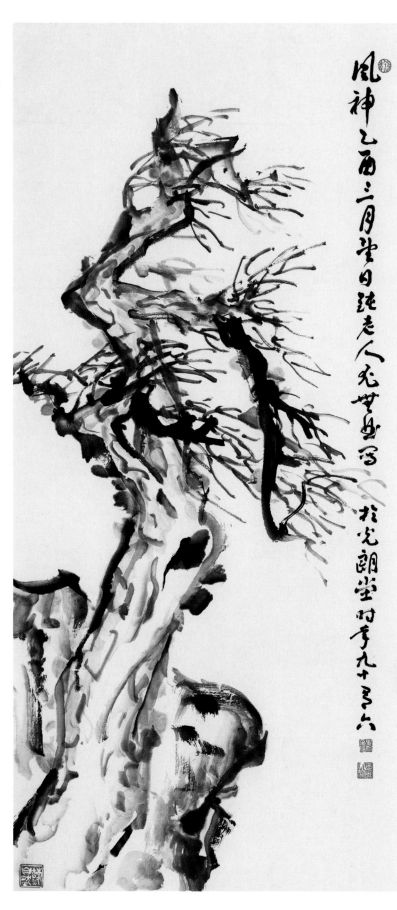

风神

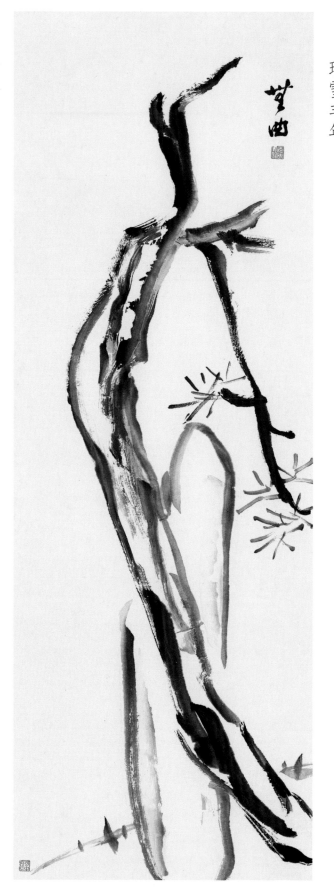

古松

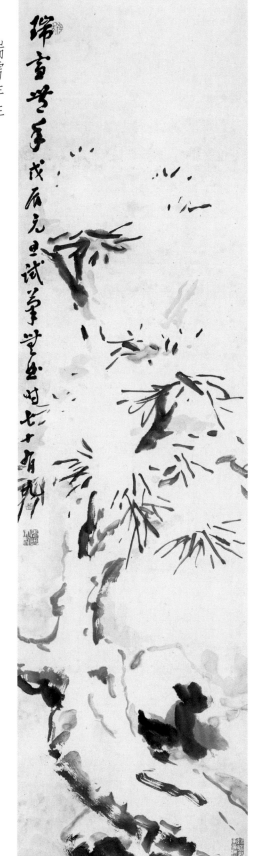

瑞雪丰年

三八

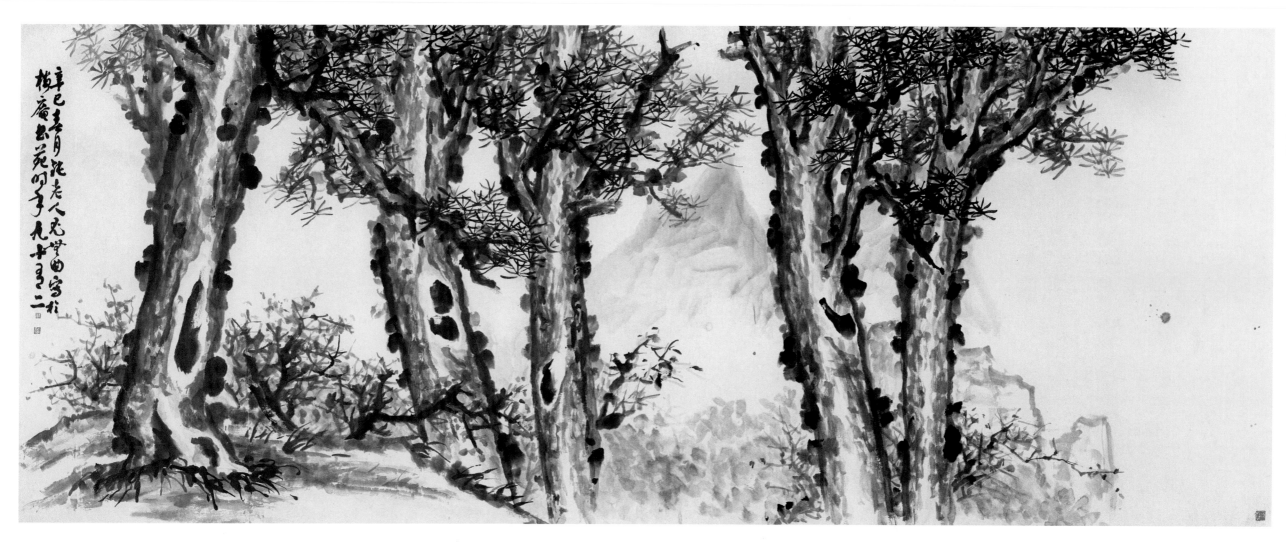

雨滋露润繁松盛

岁月相助有青松

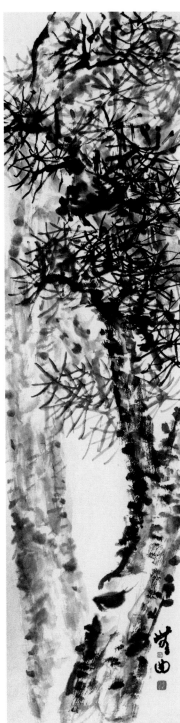

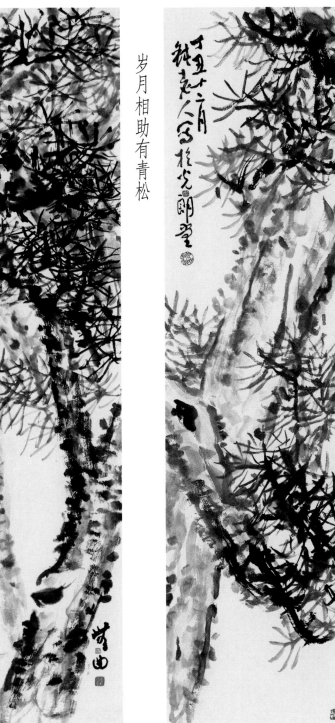

明月松间照

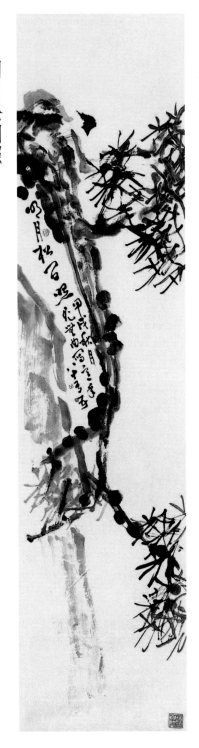

虬龙

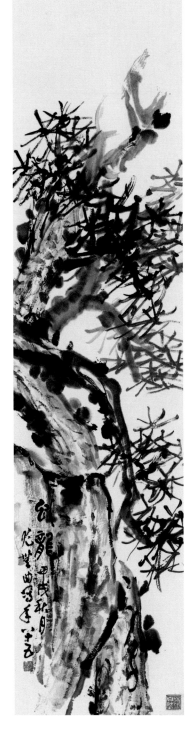

清泉石上流

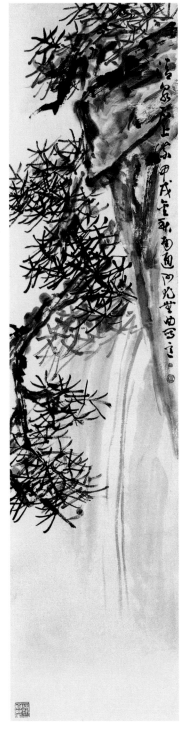

劲松

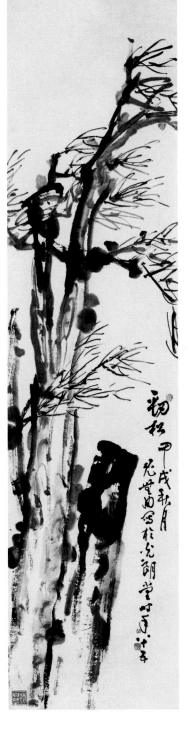

四〇

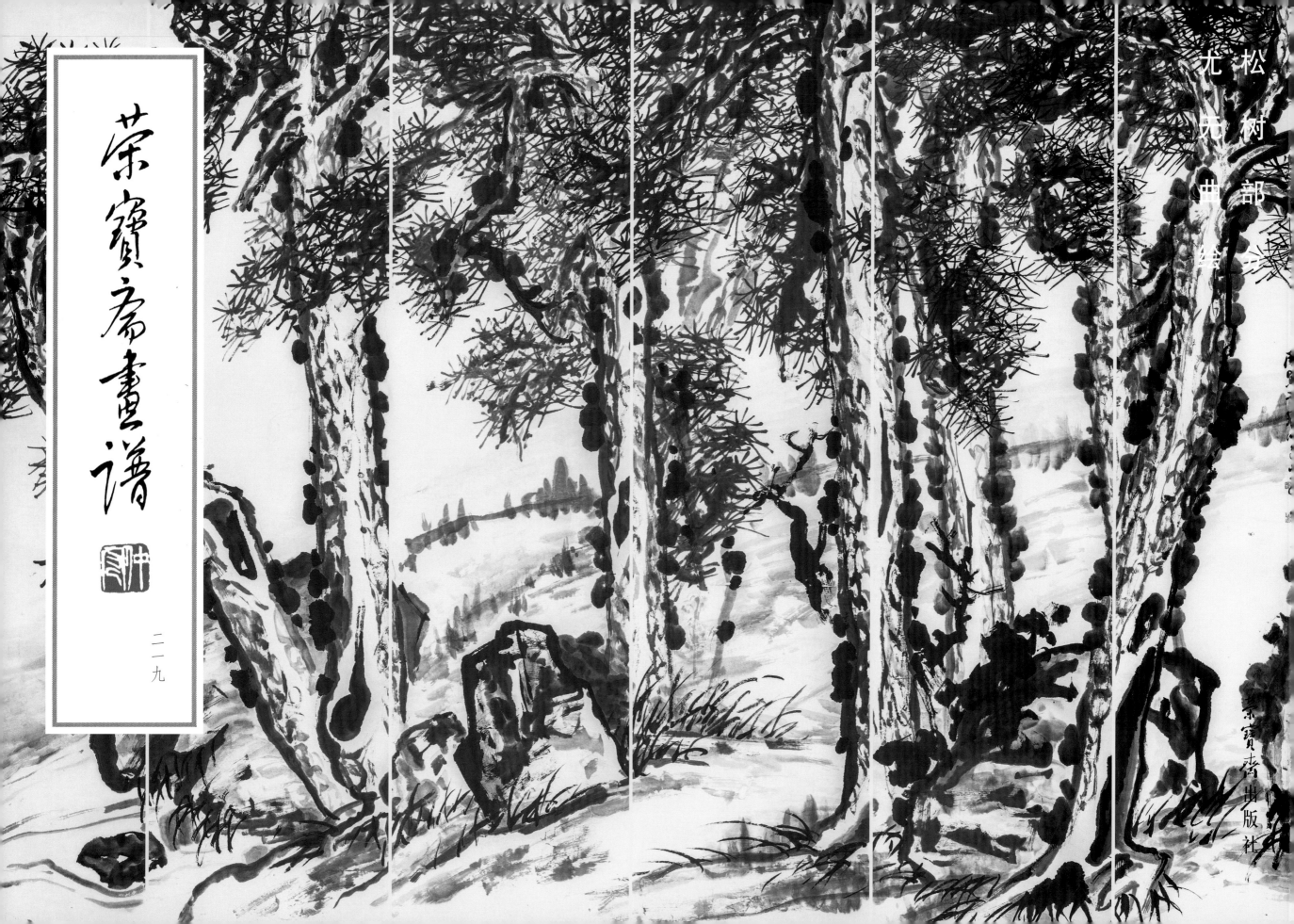

荣宝斋画谱

二一九

松树部分

尤无曲绘

荣宝斋出版社